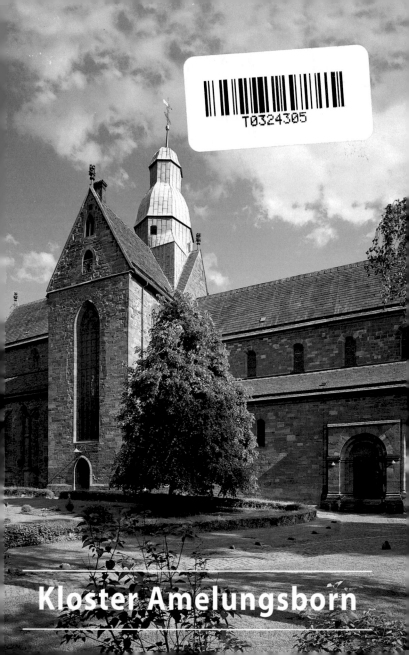

Kloster Amelungsborn

Das evangelisch-lutherische Zisterzienserkloster Amelungsborn

von Hans-Christian Drömann und Herbert W. Göhmann

Um das Jahr 1129 erreichten Mönche aus dem niederrheinischen Zisterzienserkloster Altenkamp das ihnen von Graf Siegfried von Northeim zu einer neuen Klostergründung gestiftete Gelände am Rande eines Hochplateaus westlich von Stadtoldendorf. Sie errichteten eine erste Kirche und Wohngebäude. Denn nach den Ordensregeln der Zisterzienser durfte ein neues Kloster erst dann bezogen werden, wenn die wichtigsten Gebäude funktionsfähig waren. In Amelungsborn war dies am 20. November 1135, weshalb dieser Tag auch als das offizielle Gründungsdatum gilt. Alle Neugründungen sollten »in locis a conversatione hominum semotis« (an entlegenen Orten, fern vom Verkehr mit Menschen) errichtet werden. Strenge Regeln bestimmten: »Zwölf Mönche, mit dem Abt dreizehn, sollen zu einem neuen Kloster entsandt werden.« So wollte man ein neues klösterliches Ideal leben, nämlich harte Askese in Abgeschiedenheit, verbunden mit schwerer körperlicher Arbeit. Die Amelungsborner Kirche wurde von Bischof Bernhard I. von Hildesheim geweiht. Zahlreiche Privilegien und Schenkungen mehrten rasch den Wohlstand des Klosters. War ein Kloster dann zu einer festen und autarken Institution geworden, konnte ein neuer Konvent ausgesandt werden, um an passendem Ort eine Tochtergründung vorzunehmen, so 1145 nach Riddagshausen bei Braunschweig und 1170 Doberan in Mecklenburg. Ferner stellte man einen Abt für das 1138 von Altenberg gegründete Kloster Marienthal bei Helmstedt.

Ende des 13. Jahrhunderts war Amelungsborn mit 50 Mönchen und 90 Konversen besetzt, eine beachtliche Zahl, die das Aufblühen und die erlangte Bedeutung des Klosters belegt. Die Blütezeit fand erst im 16. Jahrhundert ihr Ende, als die Wirren der Glaubenskriege einsetzten. Nach einem ersten Reformationsversuch im Jahre 1542 wurde Kloster Amelungsborn 1568 endgültig unter Herzog Julius von Braunschweig-

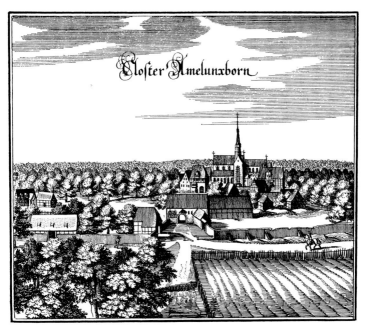

▲ *Stich von Matthäus Merian, 1654*

Wolfenbüttel lutherisch. Eine Grabplatte im südlichen Seitenschiff der Klosterkirche erinnert an den zu jener Zeit amtierenden Abt Andreas Steinhauer, der mit einem verkleinerten Konvent für die seelsorgerische Betreuung der Klosterdörfer und der 1569 gegründeten Lateinschule für begabte Knaben wesentlich zum Erhalt des Klosters bis auf den heutigen Tag beitrug. Die 1760 nach Holzminden verlegte Klosterschule wird als Campe-Gymnasium weitergeführt.

Das 17. und 18. Jahrhundert brachten Amelungsborn Krieg, Besetzungen, auch Verwüstungen und Plünderungen und einen allmählichen Niedergang. Im beginnenden 19. Jahrhundert schließlich waren alle Klostergebäude in einem desolaten Zustand. So diente eine an der Nordseite der Kirche befindliche Abtskapelle als Molkerei, und 1818

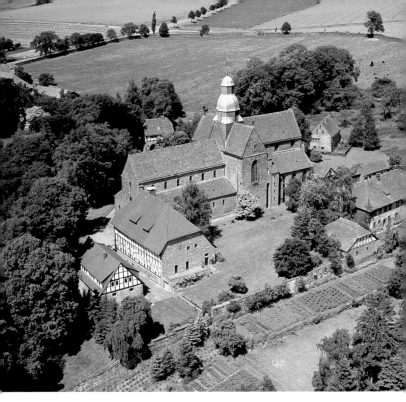

▲ *Luftaufnahme der Klosteranlage von Südwesten*

wurde gar die Umwandlung des Langhauses in einen Schafstall erwogen. Erst um 1840 sind Bestrebungen für durchgreifende Restaurierungen nachweisbar, die man insbesondere ab 1874 in Angriff nahm. Leider gingen im Zuge dieser Maßnahmen wichtige Gebäude wie der Kreuzgang und die Abtskapelle durch Abriss verloren.

Noch in den letzten Tagen des Zweiten Weltkriegs erlebte Amelungsborn einen verheerenden Luftangriff. Im Vertrauen auf die abgelegene Lage des Klosters hatte man keine besonderen Sicherungsmaßnahmen getroffen, obwohl auch museale Kunstgüter hierher

ausgelagert worden waren. Die prachtvollen Glasmalereien im Chor blieben völlig ungeschützt. So richtete der Angriff am 8. April 1945 insbesondere an der Kirche schlimmste Zerstörungen an. Erst 1954 konnte mit den Wiederherstellungsmaßnahmen begonnen werden. Sie wurden mit der Neuweihe der Kirche am 12. Juli 1959 zum größten Teil abgeschlossen. Nun konnte ein weiteres Kapitel nicht nur der Nachkriegsgeschichte des Klosters aufgeschlagen werden, als im Jahre 1960 ein neuer Abt und Konvent eingesetzt wurden, womit sich die Tradition eines der ältesten Zisterzienserklöster Deutschlands bis in unsere Tage fortsetzt.

Das Bauschema der Zisterzienser

Um das innere Gefüge einer zisterziensischen Klosteranlage verstehen zu können, ist es notwendig, Grundsätzliches über deren Aufbau vorauszuschicken. Alle Klöster des Ordens sind nach einem einheitlichen Grundschema konzipiert und folgen den gleichen organisatorischen Prinzipien.

Wichtigster Teil ist die Kirche. Sie musste turmlos sein und sollte mit einem flach geschlossenen Chor, möglichst mit Umgang, bei festlichen Gottesdiensten unter anderem für die innerhalb der Kirche stattfindenden Prozessionen dienen. Auch brauchte man genügend Raum und Altäre für die täglichen Gottesdienste der Mönche und Platz für die dem Kloster zugehörigen Bauern und Arbeiter. Zu diesem Zweck war der Kirchenraum durch einen Lettner in zwei Hälften geteilt, wobei der östliche Teil mit Chor und Querhaus allein den Mönchen vorbehalten blieb. Im westlichen Laienraum stand ein weiterer Altar vor dem Lettner. Dieses Konzept ist in Amelungsborn zwar nicht mehr erkennbar, doch sind die Fundamente eines Lettners bei Grabungen nachgewiesen. Der Kreuzgang, das Zentrum der Anlage, schloss meist direkt an die südliche Außenmauer der Kirche an. Um ihn gruppierten sich in strenger Anordnung Speisesaal (Refektorium), Schlafsaal (Dormitorium), Kapitelsaal und andere Gemeinschaftseinrichtungen. Als innerer Bezirk war er allein den Mönchen vorbehalten und durfte von den Laienbrüdern (Konversen) nicht betreten werden. Sie hatten im

Westen der Anlage eigene Räume. Somit ergab sich eine geschlossene, fest gefügte Gesamtanlage, die jedem Klosterangehörigen seinen Platz zuwies. Die Häuser des Abtes, des Priors, das Gästehaus und die verschiedenen Wirtschaftsgebäude konnten als freistehende Gebäude neben dem Hauptkomplex errichtet werden.

Die Klosteranlage von Amelungsborn hat von dem beschriebenen Bauschema, das auch hier zugrunde liegt, nur noch die Kirche und einige Nebengebäude bewahrt. Der größte Teil des Kreuzgangs mit den ihn umgebenden Bauten ist den Wirren der Jahrhunderte zum Opfer gefallen. Lediglich der Westflügel hat die Zeiten überdauert, indem er in den »Stein« genannten Gebäudekomplex integriert wurde. Dass der eigentliche Klosterbezirk früher erheblich größer war, ist an der mächtigen, vollständig erhaltenen Umfassungsmauer aus der Zeit um 1300 zu sehen. Sie umschloss nicht nur den inneren Bezirk mit den eigentlichen Klostergebäuden, sondern auch den vorgelagerten Wirtschaftshof, die Gärten und Teile der Viehhaltung. Die heute hier befindlichen Gebäude entstammen, ebenso wie die Haupteinfahrt, mehrheitlich dem 18. Jahrhundert.

Die Klosterkirche

Der Kirchenbau folgt dem basilikalen Bauschema mit einem stark überhöhten Mittelschiff, das durch Obergaden Licht in den Kirchraum einfallen lässt. Dem romanischen Langhaus schließt sich nach Osten ein nicht sehr stark ausladendes Querhaus und ein ebenfalls basilikal aufgebauter Chor mit geradem Schluss an. Schon am Außenbau sind die verschiedenen Bauphasen ablesbar. Das Langhaus mit seinen kleinen Rundbogenfenstern und dem sorgfältig geschichteten Hausteinmauerwerk sowie der untere Teil des Querhauses erweisen sich als die ältesten Bauteile aus der Zeit um 1150. Um 1350 wurde die alte Kirche durch einen gotischen Umbau erweitert. Dabei wurde zunächst das Querhaus aufgestockt, um eine einheitliche Dachhöhe zu erreichen. Noch heute lässt sich diese Veränderung am unregelmäßigen Mauerwerk ablesen. Dem wurde ein neuer hoher Chor angefügt. Dass auch eine Erhöhung und Einwölbung des Langhauses geplant war, beweist

Blick durch das Langhaus nach Osten ▶

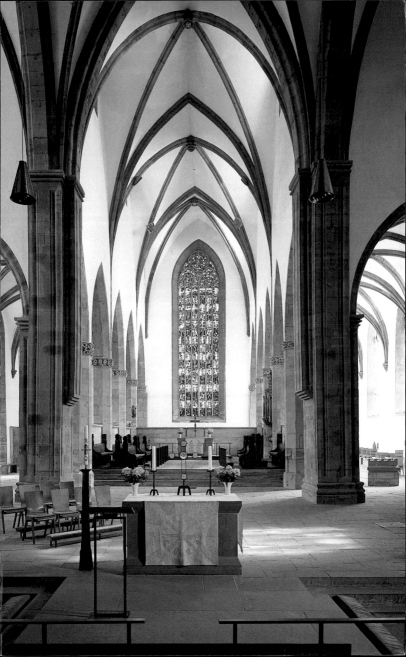

ein Blick auf die freiliegende obere Westwand des Querhauses, denn vor dem barocken Dachreiter erkennt man den dafür vorgesehenen giebelförmigen Dachansatz. Erst seit Ende des 16. Jahrhunderts besaß die Klosterkirche über der Vierung ein spitzes, achteckiges Türmchen mit Helmlaterne. Es überdauerte den Dreißigjährigen Krieg, wurde aber bald ein Raub der Flammen. An seine Stelle kam 1684 der heute noch vorhandene Dachreiter, ein geschweifter Helm mit Laterne, der sich mit grauer Bleiverkleidung deutlich vom Sandstein des Daches und Mauerwerks abhebt. Die drei Glocken wurden in den 1960er Jahren von dem Heidelberger Glockengießer Friedrich-Wilhelm Schilling gegossen und dem Kloster geschenkt.

Das Portal an der Nordseite des Langhauses mit seiner abgestuften Rahmung wird an beiden Seiten von Halbsäulenvorlagen begleitet, die oben mit einfachen Kapitellen enden. Diese Bauelemente und begleitende Störungen im Mauerwerk stammen noch von der hier ehemals vorgebauten Abtskapelle, die in nachreformatorischer Zeit als zweigeschossige Gerichtsstätte genutzt wurde. Sie wurde um 1840 abgebrochen. Das nur wenig ausladende Querhaus und der Chor setzen sich durch das veränderte Mauerwerk, große spitzbogige Maßwerkfenster und massive Strebepfeiler mit bekrönenden Kreuzblumen vom Langhaus ab und verweisen damit auf die jüngere gotische Bauphase. Unter dem hohen Nordfenster im Querhaus ist noch die alte Totenpforte auszumachen, durch welche die verstorbenen Mönche zur letzten Ruhe auf den davor liegenden Klosterfriedhof getragen wurden. Ein auf der Südseite im Querhaus befindliches, reich gestuftes Portal führte ursprünglich in den Kreuzgang, oberhalb des Portals herausragende Kragsteine stammen von seiner Dachkonstruktion. Eine weitere Tür auf der Südseite zwischen Querhaus und Chor führte zu den Ende des 19. Jahrhunderts abgebrochenen Räumen der Klausur, u. a. dem Kapitelsaal, Novizenquartier und dem im ersten Geschoss befindlichen Dormitorium (Schlafsaal). Hier wurde auch Ende des 19. Jahrhunderts ein Treppenturm angefügt.

Betritt man das Innere der Kirche, fällt der Blick vom Langhaus, das in geheimnisvolles Halbdunkel gehüllt ist, in den von strahlender Helligkeit erfüllten, um drei Stufen erhöhten Chor, der an der Ostwand mit

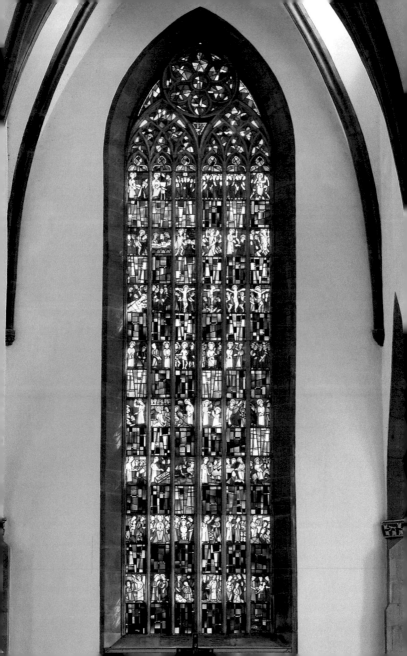

einem großen farbigen Fenster abschließt. Durch die beiden Querhausfenster fällt weiteres Licht ein und betont die besondere spirituelle Bedeutung dieses Bezirks. Wahrscheinlich im Jahre 1717 wurde in das Mittelschiff des Langhauses ein hölzernes Tonnengewölbe eingezogen, das bis zu den umfangreichen Restaurierungen anno 1874 erhalten blieb. Die Rundbogenfenster im südlichen Seitenschiff sind neueren Ursprungs, da hier wegen eines angebauten Kreuzgangflügels ursprünglich keine Fenster möglich waren. Die nach dem letzten Krieg eingezogene schlichte hölzerne Balkendecke entspricht wohl am ehesten dem Zustand des 12. Jahrhunderts. Die Langhausschiffe werden von Säulen und Pfeilern in regelmäßigem Wechsel getrennt. Einige Säulenschäfte mussten nach den Kriegszerstörungen erneuert werden. Dazu wurden der besseren Statik wegen auch mit einem steinfarbenen Überzug überdeckte Betonteile verwendet. Über rundbogigen Arkaden zieht sich ein einfaches Gesims entlang der Hochschiffswände und trennt den Raum in einen oberen und einen unteren Bereich. Die Empore im Westteil mit der darunter befindlichen Sakristei stammt aus dem 19. Jahrhundert.

Querhaus und Chor liegen jeweils um einige Stufen erhöht, womit auch optisch derjenige Bereich abgegrenzt wird, der früher den liturgischen Feiern der Mönchsgemeinde diente. Sie setzen sich nicht nur durch den gotischen Formenapparat, sondern auch durch eine Fülle von dekorativen Ausschmückungen von dem spartanisch ausgestatteten Langhaus ab, wo ein wichtiges Prinzip der zisterziensischen Baukunst, nämlich das Verbot von Bildern und Skulpturen, noch ablesbar ist. Hieß es doch in den ersten geschriebenen Regeln über die Ausgestaltung der Klöster von 1134 im 20. Kapitel: »Wir verbieten, dass in unseren Kirchen oder irgendwelchen Räumen des Klosters Bilder und Skulpturen sind, weil man gerade auf solche Dinge seine Aufmerksamkeit lenkt und die Erziehung zu religiösem Ernst vernachlässigt wird.« Dass dieses strenge Verbot im Laufe der folgenden Jahrhunderte immer weniger beachtet wurde, obwohl immer wieder Mahnungen und Erinnerungen vom Generalkapitel ausgesprochen wurden, ist gut am Amelungsborner Chor abzulesen. So finden sich an den Gewölberippen zahlreiche plastisch ausgeformte Zierscheiben, teilweise in

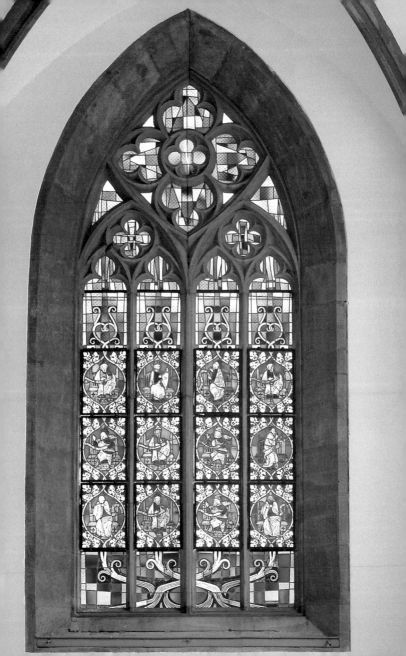

Wappenform mit den heraldischen Symbolen der wichtigsten Stifter-familien, der Herzöge von Braunschweig und Mecklenburg-Werle, der Grafen von Everstein und Edelherren von Homburg. Für ihre meist rei-chen Zuwendungen zum Kirchenbau und der Ausstattung erhielten sie die zugesicherten Gebete, Fürbitten und Messen der Mönche. Auch wurde mit den Wappenscheiben einer gewissen weltlichen Eitel-keit Genüge getan, denn sie künden von der Edelmütigkeit der Spen-der und binden sie gleichzeitig in ein größeres sakrales Programm ein, das sie und ihre Nachfahren wiederum in eine enge Beziehung zu Gott setzt. Etliche andere Scheiben sind mit figürlichen Motiven besetzt, beispielsweise in der Vierung mit den Evangelistensymbolen und dem Lamm Gottes auf dem Schlussstein von Lang- und Querhaus, wodurch zugleich das liturgische Zentrum des ganzen Baues gekennzeichnet ist. Im Chor sieht man Schlusssteine mit dem Kopf Christi und der Gottesmutter Maria, den Hauptpatronen jeder Zisterzienserkirche, im nördlichen Seitenschiff ist ein Schlussstein mit einer Johannesschüssel angebracht.

Wo Gewölberippen und Arkaden im gotischen Chor auf den poly-gonalen Chorstützen aufsitzen, markieren anstelle ausgeprägter Kapi-telle Ornamentfriese mit figürlichen und vegetabilen Darstellungen den Übergang von Stütze und Last. Seltsame Geschöpfe und mensch-lich-tierische Mischwesen waren für die mittelalterlichen Mönche von magischer Aussagekraft, Hinweise auf das Wirken Gottes in der von ihm gesetzten Welt- und Erlösungsordnung, die zusammen mit ande-ren Darstellungen zu belehren und zu stärken vermochten: Ein hunds-köpfiges Drachenpaar und mehrere kleine Dämonen, die ihre Opfer mit Mönchsköpfen zu täuschen versuchen, lassen gefallene Engel erkennen; ein wilder Mann mit Lanze als Werkzeug göttlicher Gerech-tigkeit jagt eine zottig behaarte Gestalt in den Wald des Bösen; Löwen zwischen Dämonen symbolisieren den siegreichen Christus. Die Dar-stellung des Sündenfalls unter dem lebendigen Baum ermahnte die betenden Mönche, sich im Kampf zwischen Gut und Böse nicht das ewige Heil zu verscherzen (Abb. Rückseite).

Die Vierungspfeiler sind reich abgestuft und zeigen an den Ecken zum Langhaus in der Kapitellzone einige Unregelmäßigkeiten, die auf

Modernes Kruzifix auf dem Hauptaltar von Friedrich Marby, um 1965 ▶

die spätere Aufstockung dieses Bauteils schließen lassen. Die Wandvorlagen sind nach Zisterzienserart abgekragt, d.h. sie werden über Kopfhöhe von Konsolen abgefangen, an denen über den Chor verteilt Neidköpfe zu entdecken sind. Die verfremdeten Menschenköpfe und ein einsamer Hund galten im christlichen Mittelalter als zauberkräftige Schutz- und Abwehrmittel gegen persönliche Feinde und übernatürliche Mächte.

Das reiche Fenstermaßwerk im Chor ist mit seinen Fischblasenmotiven einer relativ späten Stilstufe zuzuordnen. Von den darin gefassten imposanten Glasgemälden des 14. Jahrhunderts sind nur noch wenige Reste erhalten, wenn man bedenkt, dass sich in Amelungsborn der größte mittelalterliche Glasmalereizyklus Niedersachsens befand. Das große Chormittelfenster allein enthielt 72 Scheiben mit Szenen aus dem Marienleben, der Jugend und Passion Christi. Auch diese Inkunabel der niedersächsischen Kunstgeschichte ging bei dem schweren Bombenangriff vom 8. April 1945 zum größten Teil unwiederbringlich verloren. Wenige Reste davon finden sich heute im Langhaus in drei Fenstern des nördlichen Seitenschiffs. Hier hat man sie, so gut wie möglich, zu sinnvollen Einheiten zusammengesetzt. Das linke Fenster enthält in seinem Zentrum zwei nebeneinander stehende Figuren aus der Verkündigung vom Tode Mariens, das mittlere Fenster die stark zerstörte Darstellung Christi vor Pilatus, darüber Teile einer Kreuzigungsszene: links Longinus mit der Lanze, rechts den guten Hauptmann. Die rechten Scheibenreste schließlich enthalten einen der Drei Könige einer Anbetung. Alle drei Bilder sind von gotischen Tabernakeln und Fialen begleitet. Das Ganze kann heute nur noch schwer einen Eindruck von dem früheren Gesamtwerk geben, doch lassen die zwar nachgedunkelten, doch immer noch glutvollen Farben und die in sanften Schwüngen sich entfaltenden Konturen etwas von der einstigen Pracht erahnen.

Ein glücklicheres Geschick war einigen Tafeln des großen Querhausnordfensters, auch aus der Mitte des 14. Jahrhunderts, beschieden. Es sind Reste einer Wurzel-Jesse-Darstellung als verkürztem Stammbaum Christi. Bei diesem im Mittelalter weit verbreiteten Bildtypus wuchs eine weit verästelte Ranke aus dem Körper des am Boden liegenden

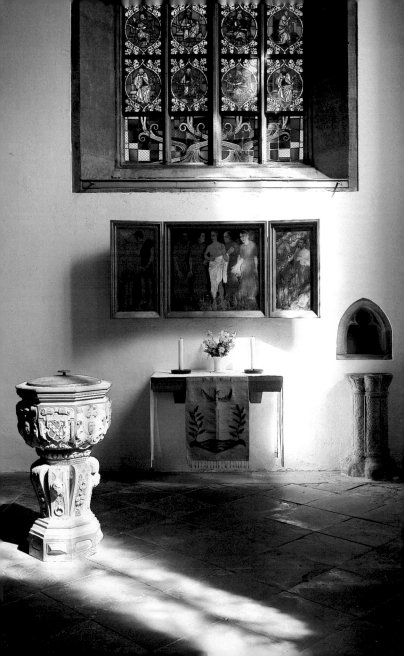

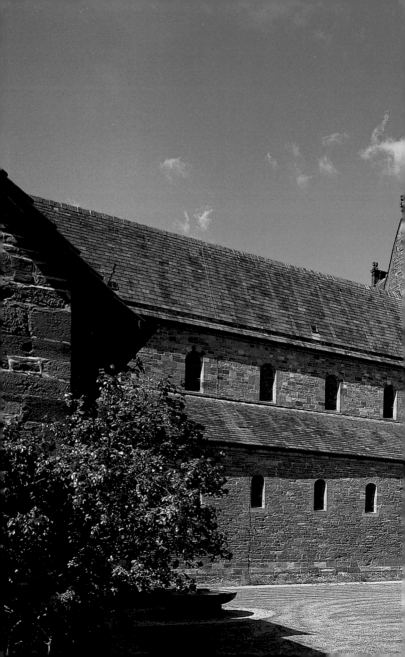

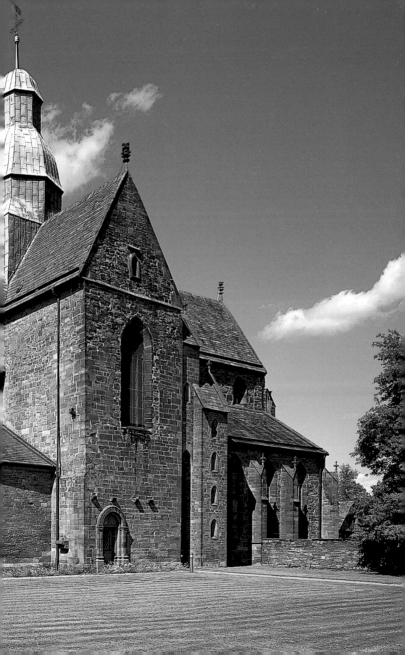

Jesse empor und enthielt in ihrem aufsteigenden Verlauf die Vorfahren Christi. Die in sitzender Pose dargestellten Personen sind durch Schriftbänder gekennzeichnet. Die hervorragende und beeindruckendste Figur ist zweifellos König David mit Krone und Harfe. Der Erlöser selbst wurde als thronender Herrscher gezeigt. Der Zyklus wurde 1838, schon in ruinösem Zustand, ausgebaut und die zwölf besten von den ehemals 60 noch vorhandenen Scheiben zur Verglasung der Kapelle auf Schloss Blankenburg gebracht. Sie konnten anders als die in Amelungsborn verbliebenen Teile vor der Zerstörung bewahrt werden und bilden nun nach ihrer 1964 erfolgten Rückgabe den strahlenden Abschluss im Ostfenster des Chorseitenschiffes, wo ein eigener kleiner Raum für Beicht- und Taufgottesdienste eingerichtet worden ist.

Die übrigen Fenster enthalten Verglasungen aus neuerer Zeit, die sich in Farbe und Programm den zerstörten Werken anzunähern versuchen. Das neue große Ostfenster von 1958 nach einem Entwurf des Hannoveraners Werner Brenneisen ist eine Stiftung der Stadt Holzminden. Es erzählt in kleinformatigen Szenen die Lebens- und Leidensgeschichte Christi. Die übrige moderne Verglasung stammt von dem Glasmaler Wilhelm de Graaf aus Essen-Werden. Er hat sich im Chor und Querhaus auf ein rautenförmiges Design aus hellem Antikglas in Bleisprossen beschränkt, in den Seitenschiffen aber auf kräftige Farben Wert gelegt. Die Hochschiffsfenster zeigen symmetrische Ornamente in graublauer Abtönung. Hier versucht der Künstler an den zisterziensischen Geist und die altzisterziensische Bauordnung anzuknüpfen, nach der bildliche Darstellungen auf Glas nicht gestattet waren. Heißt es doch in der Bauordnung von 1182 im 11. Kapitel: »Gemalte Glasfenster sollen binnen der Frist von zwei Jahren ersetzt werden, andernfalls fasten ab sofort Prior und Kellermeister jeden sechsten Tag bei Wasser und Brot, bis die Fenster ersetzt sind.« Dieses in romanischer Zeit noch allgemein befolgte Gebot wurde in der Hochgotik allerdings nicht mehr zur Kenntnis genommen, wie die großartigen Bildzyklen auch im Amelungsborner Chor und Querhaus beredt bewiesen haben. Man wird davon ausgehen können, dass die Intensität von Helligkeit und Lichtfarben, die heute in der Klosterkirche anzutreffen ist, der ursprünglichen Wirkung wieder sehr nahe kommt.

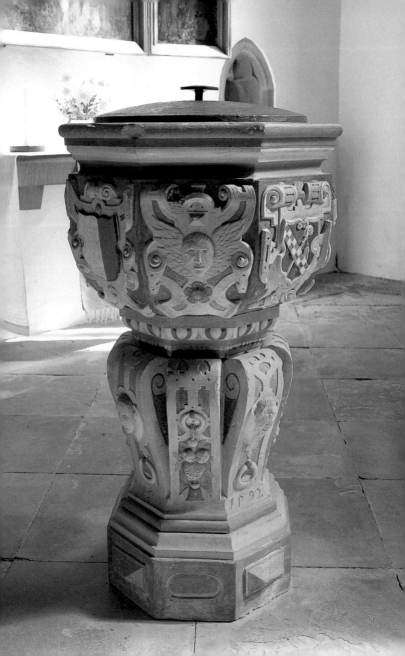

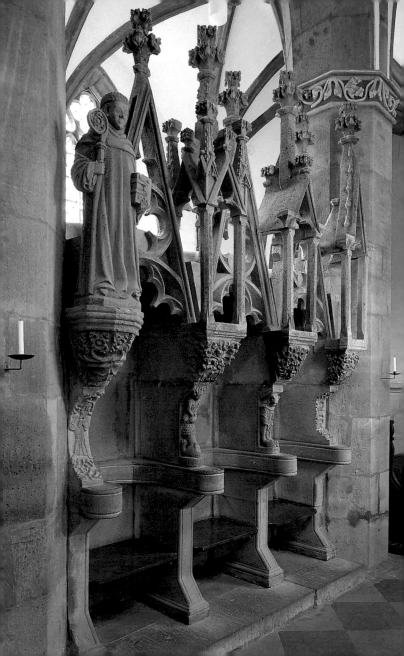

Von Wilhelm de Graaf stammen auch zwei Bildglasfenster: das kleine, abstrahierend gestaltete Kreisfenster im oberen Westgiebel von 1957 mit der Kreuzabnahme Christi und ein vielgliedriges Bildfenster in der Südwand des Querschiffs, das die Evangelisten in neutestamentlicher Reihenfolge mit Bildsequenzen zu ihrer Berufung und Wirkweise sowie den Homburger Löwen und das Stadtoldendorfer Stadtwappen als Stifterhinweise zeigt. Darunter befindet sich die neue Schuke-Orgel, ein Instrument mit Haupt-Oberwerk und Pedal sowie 23 Registern nach der Disposition von Christhard Mahrenholz.

Ausstattung

Von der ehemals reichen Ausstattung der Kirche haben nur wenige Stücke die Zeiten überdauert. Sie gehören heute zu ihren Kostbarkeiten. An erster Stelle ist hier der so genannte **Levitenstuhl oder Dreisitz** aus dem 3. Viertel des 14. Jahrhunderts zu nennen, der in einem prächtigen Steinaufbau mit Maßwerk, Wimpergen und Tabernakelfialen auf der Südseite zwischen die mittleren Pfeiler des Chorquadrats eingepasst ist. Links steht der hl. Bernhard, der geistliche Vater des Zisterzienserordens, mit Buch und Hirtenstab als plastische Freifigur eines tonsurierten Mönches. Die Sitzwangen sind in Halbrelief mit figürlichen Darstellungen mönchischer Tugenden bedeckt. Es sind (von links nach rechts) ein betender, bärtiger Mann in langem Mantel, möglicherweise jener Hiskia, der um 700 v. Chr. gegen die Feinde Israels kämpfte und gegen den Götzenkult vorging; der tapfere Simson mit flammendem Haar, der als Sinnbild der Überwindung der Höllenpforte durch Christus einem Löwen das Maul aufreißt; ein Fuchs in der Mönchskutte vor Gänsen steht als Sinnbild der Schlauheit, die sich mit dem Mantel zu tarnen pflegt; rechts schließlich die Tugend des Schweigens in Form von Blattwerk. Die Rückseite des Levitenstuhls zeigt in drei hochrechteckigen Feldern flache figürliche und ornamentale Reliefs: in der Mitte einen hohen, reich gegliederten Maßwerkaufbau, über zwei Spitzbögen eine prächtige Rose, aus Vierpässen gebildet, darüber tabernakelartige Gebilde mit Fialen, zwischen denen ein bärtiger Kopf im Judenhut und ein gekrönter Frauenkopf zu erkennen

sind. Diese Darstellung von Synagoge und Ecclesia, der Juden- und Christenheit, folgt einem besonders in gotischer Zeit weit verbreiteten ikonographischen Typus. Ein linkes Feld zeigt unter einem ähnlichen Aufbau den Apostel Jakobus d. Ä. als Pilger, erkennbar an seinem Attribut, der Muschel. Im rechten Feld befindet sich eine Erscheinung Christi vor zwei Männern, deren linker mit Heiligenschein und Schriftband »video dominu(m) i(n) c(a)elo« (Ich sehe den Herrn im Himmel) als der Märtyrer Stephanus gekennzeichnet ist.

Im östlichen Teil des südlichen Seitenchores, der heute als Tauf- und Beichtkapelle dient, steht ein sehr qualitätvoller **Taufstein**, der sich in leichten, eleganten Formen der Renaissance über einem oktogonalen Sockel erhebt. Er war nötig geworden, weil die bisherige Mönchskirche seit 1568 auch den Klosterdörfern Negenborn und Holenberg als Pfarrkirche diente und infolgedessen ein Taufgerät benötigte. Der Taufstein ist reich mit Blatt- und Rollwerk besetzt und zeigt die eingemeißelte Jahreszahl 1592. Auf Kartuschen im oberen Teil befinden sich die Wappen der Zisterzienser als geschachteter Schrägbalken, von einem Abtsstab gekreuzt; ein Baum vor zwei gekreuzten Abtsstäben erinnert an den Abt der Entstehungszeit Vitus Buchius; ein dreimal geteiltes, gespaltenes Schild war einst mit dem herzoglich braunschweigischen Wappen bemalt, ein jetzt leeres Schild mit dem Halberstädter. Noch 1840 stand der Taufstein im Westteil der Kirche. Er war von einem hohen, runden Eisengitter umschlossen, das mit bemalten Wappenschildern der Stifter geschmückt war, darunter denen des Dietrich von Behringhausen, 1585–1616 Abt in Corvey, sowie des lüneburgischen Geschlechts Töbing, mit dem Amelungsborn durch Anteile an den Lüneburger Salinen in Verbindung stand. Es fällt auf, dass sich der katholische Abt von Corvey noch 25 Jahre nach Annahme der Reformation in Amelungsborn an dem Geschenk eines Taufsteins für die Klosterkirche beteiligte, ein ökumenisches Zeichen für die Taufe als das die Kirchen verbindende Sakrament. Den **Taufaltar** ziert ein in eindringlichen Rottönen gehaltenes Triptychon von Erich Klahn aus den Jahren 1928–30. Sein Mittelfeld zeigt den ungläubigen Thomas, der linke Flügel die Taufe Jesu durch Johannes und rechts den hl. Martin mit dem Bettler.

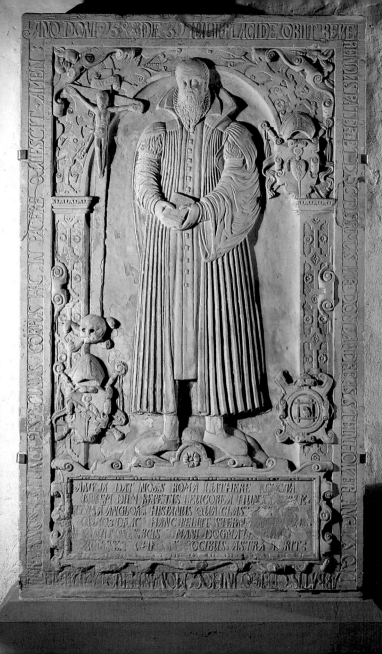

Zwei steinerne, fast meterhohe **Piscinen** an der Ostwand des Chores stammen noch aus romanischer Zeit. Es sind pilasterartige, reich mit Rankenwerk, Palmetten und Taumotiven überzogene Ausgussbecken zum Abstellen des Kelches und zur Aufnahme des Wassers, das bei der Handwaschung und dem Ausspülen der Messgeräte anfiel. Diese und vier weitere Doppelpiscinen, die im Lapidarium des Kreuzgangs aufbewahrt werden, wurden während der Restaurierungen des letzten Jahrhunderts unter dem Fußboden gefunden.

Im Chorumgang des 14. Jahrhunderts kennzeichnen schlichte **Doppelausguss- und Sakramentsnischen** noch die Standorte einiger der zahlreichen, wohl nach der Reformation entfernter Heiligenaltäre.

Die schlichte **Kanzel** von 1959 mit der Darstellung der 4 Evangelisten an der Brüstung ersetzt die alte, im Krieg zerstörte.

Erwähnenswert ist ferner eine Anzahl von **Grabsteinen und Grabmälern** aus verschiedenen Zeiten, die zumeist im Chorumgang aufgestellt sind. Von ihnen erinnert der einzige komplette Satz von Epitaph und Gruftplatte an den letzten altgläubigen und ersten evangelischen Abt **Andreas Steinhauer** (1512–1588). Sein Epitaph im südlichen Seitenschiff des Langhauses zeigt ihn lebensgroß reliefiert im Gelehrtengewand der Zeit, eine Bibel in den Händen. Die reiche Rahmung mit Arkade und Rollwerk bildet eine Fülle von Symbolen und bildlichen Hinweisen ab, darunter ein hohes Kreuz über einem Totenschädel: Symbol des neuen Menschen und der Überwindung der Erbsünde. Man sieht den geschachteten Schrägbalken der Zisterzienser und das persönliche Wappen des Abtes: ein vom Hirtenstab durchbohrtes, schlangenumwundenes Herz und nicht zuletzt eine Kartusche mit Eule in einem Stäbchenkäfig als Sinnbild der 1569 von ihm eingerichteten Klosterschule. Ein umlaufendes Schriftband erläutert die Lebens- und Sterbedaten des Verstorbenen und seine Verdienste. Die 1965 wiederentdeckte, stark abgetretene Gruftplatte an der nördlichen Westwand des Chores bestätigt seine Beisetzung in der Klosterkirche. Dort bedeckt eine aufgelassene Gruftplatte mit der Inschrift »In memoriam patrum« die bei Erdarbeiten in Kirche und Klosterbereich geborgenen Gebeine und erinnert damit an die vielen Klosterangehörigen, die im Laufe der Jahrhunderte hier ihre letzte Ruhe gefunden haben.

Grabmal des Grafen Hermann von Everstein († 1350)
und seiner Frau Adelheid von Lippe ▶

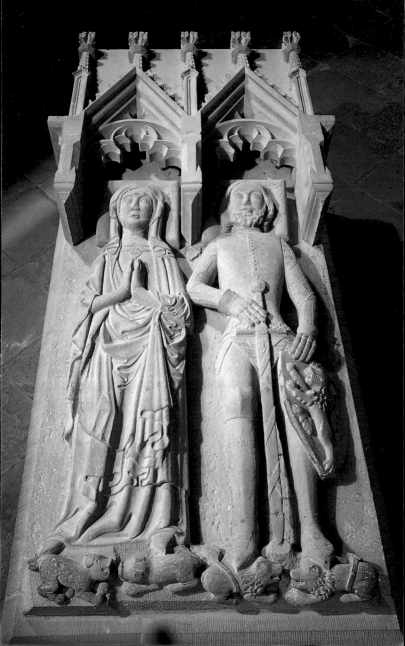

Auf der prächtigen Grabtumba des Grafen **Hermann von Everstein** und seiner Frau **Adelheid von Lippe** unter dem westlichen Joch des südlichen Chorseitenschiffs ist das nebeneinander liegende Paar fast vollplastisch aus dem Buntsandstein herausgearbeitet. Der gerüstete Graf trägt seine Waffen und das Everstein'sche Wappen, seine Frau in faltenreichem Gewand hält die Hände vor die Brust. Ihm liegt als Sinnbild von Macht und Mut ein Löwenpaar zu Füßen, ihre Füße ruhen auf einem Hundepaar, das Treue symbolisiert. Ihre Köpfe werden von gotischen Wimpergen überwölbt. Dieses typische Beispiel einer adligen Begräbnisstätte aus der Mitte des 14. Jahrhunderts ist das letzte erhaltene Zeugnis von zahlreichen Grablegen im Kloster aus dem Kreis der Eversteiner und Homburger Stifterfamilien.

Die Klosterbauten

Von der ehemals weiträumigen Klosteranlage haben nur wenige Bauten die Jahrhunderte in mehr oder weniger veränderter Form überdauert. Von dem südlich der Kirche gelegenen **Kreuzgang**, dessen Reste noch im 19. Jahrhundert abgebrochen wurden, ist allein der westliche Strang vorhanden. Er dient als Lapidarium mit den Resten alter Bauplastik. Hier sind Piscinen und ornamental überzogene Würfelkapitelle aus dem 12. Jahrhundert, auch Gewändestücke, Konsolen und andere Ornamentsteine aus romanischer und gotischer Zeit sowie ein hölzerner Kanzelkorb von 1724 mit allegorischen Darstellungen auf flachen Relieftafeln zu sehen.

Der Grundriss des alten Kreuzgangs lässt sich an den neu angelegten Kieswegen ablesen. Am historischen Standort steht die schlichte, runde Schale aus Sandstein aus dem ehemaligen Brunnenhaus, die sich urkundlich auf das Ende des 13. Jahrhunderts datieren lässt.

Der Kreuzgangrest wurde unter einem gemeinsamen Dach mit dem »**Stein**« verbunden, einem Fachwerkgebäude über einem hohen Sockel aus dem frühen 16. Jahrhundert, das seinen Namen erhielt, weil es im Barock an drei Seiten mit Bruchsteinen ummantelt wurde. Heute beherbergt der Stein die Küche, Refektorium und Kapitelsaal mit den Bildern verstorbener Äbte und neben Gästezimmern eine dem

hl. Bernhard geweihte Hauskapelle. Über dem erhöht liegenden Eingang an der Nordseite begrüßt den Eintretenden ein gotisches Tympanon mit dem Lamm Gottes mit Siegesfahne in Halbrelief. Die schlichte Handwerkerarbeit wurde von der 1860 abgebrochenen Abtskapelle hierher versetzt, eine bildliche Präsenz des gütigen Gottessohnes.

Das **Brauhaus** als weiterer Fachwerkbau neben dem Stein diente während der Mönchszeit als Werkhaus der Konversen, in dessen niedrigem Gewölbekeller auch die Fässer mit dem Bier aus dem brauberechtigten Einbecker Klosterhof lagerten.

Aus Buntsandstein gefügt, der seit jeher aus ortsnahen Vorkommen abgebaut und in und an Gebäuden, für Einfriedigungen und Gerätschaften verwendet wurde, ist das östlich des Chores gelegene, zweigeschossige **Priorhaus** gotischen Ursprungs, an dem ein kleines spitzbogiges Fenster noch die Hauskapelle markiert. Im Kern gotisch ist auch das **Torhaus**, dessen größeres Durchfahrtstor heute für Fußgänger offen ist, während der kleinere Durchgang in das Haus integriert wurde. Zuletzt Ende des Zweiten Weltkriegs zerstört, erhielt es 1967 ein neues Obergeschoss mit einer Wohnung für den Klosterküster.

Erst 2001 konnte die neue **Klosterbibliothek** eingeweiht werden, ein Restbau vom Südteil der Ende des 19. Jahrhunderts abgerissenen Mönchsklausur mit frühmittelalterlichen Architekturresten. Die Bibliothek enthält zurzeit mehr als 4500 Bände neuerer Zeit zur evangelischen Theologie, zur Kirchen- und Ordensgeschichte der Zisterzienser, Gesangbücher und Unterlagen zum neuen evangelischen Kirchengesangbuch.

Den südöstlichen Abschluss der Bebauung beherrscht die doppelstöckige **Kantorey** aus schwerem Bruchsteinmauerwerk, die in der letzten Hochphase der Klosterschule im 2. Drittel des 17. Jahrhunderts als Rektor- und Kantorhaus errichtet wurde. Nach wechselnden Nutzungen wurde sie bis 1992 entkernt und für die Bedürfnisse des Klosters als Tagungsstätte, mit Wohngelegenheiten und einer Pilgerwohnung hergerichtet. An ihrer Südseite lädt ein rekonstruierter mittelalterlicher Klostergarten zum Verweilen ein. Er erinnert in Anlage und Bewuchs an die Zeit, als die Amelungsborner Mönche in strenger Klau-

sur auf Selbstversorgung mit pflanzlichen Produkten für Küche, Apotheke und mancherlei Handwerke angewiesen waren und hier zugleich einen Ort der Muße und Meditation besaßen.

Das Kloster heute

Amelungsborn ist neben Loccum das einzige Männerkloster auf deutschem Boden, das seit seiner Gründung ohne Unterbrechung besteht. Die Annahme des beim Reichstag zu Augsburg 1530 verabschiedeten Bekenntnisses durch Abt, Konvent und den Landesfürsten im Jahre 1568 führte nicht zum Ausschluss aus der Ordensfamilie der Zisterzienser. Unter der napoleonischen Herrschaft wurde der Konvent aufgelöst, so dass im 19. Jahrhundert das Kloster allein durch das Amt des Abtes repräsentiert war. Nach dem Tode des 53. Abtes im Jahr 1912 vereitelte der Ausbruch des Ersten Weltkriegs und die nachfolgende Errichtung eines konfessionell neutralen Freistaats die Wiederbesetzung des Amtes.

Nach dem 1955 erfolgten Staatskirchenvertrag (Loccumer Vertrag) zwischen dem Land und den evangelischen Kirchen in Niedersachsen fiel die Wiederbesetzung der Amelungsborner Abtsstelle der evangelisch-lutherischen Landeskirche Hannovers zu. So konnte 1960 Prof. Dr. Christhard Mahrenholz als 54. Abt berufen werden. Er besorgte die Neuordnung des Klosters als einer geistlichen Körperschaft der Landeskirche mit dem Auftrag, »an der Arbeit der Landeskirche durch Veranstaltungen mitzuwirken, die der geistlichen Sammlung dienen.« So stellt sich Amelungsborn als ein Kloster der evangelisch-lutherischen Kirche dar, das seinen Dienst in der Tradition der Zisterzienserbewegung wahrnimmt.

Dem Abt steht der Konvent aus Geistlichen der Landeskirche zur Seite, unter ihnen ein Kirchenjurist. Daneben prägt die Familiaritas das geistliche Leben im Kloster, eine Bruderschaft von ungefähr vierzig Mitgliedern. Sie kommt monatlich an Wochenenden zu Einkehrtagen zusammen, die durch die Stundengebete am Morgen, Mittag, Abend und zur Nacht, durch das gemeinsame Gespräch über der aufgeschlagenen Bibel, Referate zu geistlichen und aktuellen

Themen, durch Zeiten der Stille und personliche Begegnungen geprägt sind. Die Glieder der klösterlichen Gemeinschaft wissen sich dem Dienst an der Kirche und an den Menschen im Namen Jesu verpflichtet.

Die klösterliche Gemeinschaft weiß sich um einen ökumenischen Frauenkreis bereichert. Auch Schüler erleben in kirchenpädagogischen Veranstaltungen Kirche und Kloster als geheiligte Räume, denn ein Kreis ehrenamtlicher Mitarbeiterinnen macht mit einem rekonstruierten mittelalterlichen Garten Klostergeschichte deutlich und lässt die Verbundenheit der Zisterzienser mit der Natur als Gottes gute Schöpfung lebendig werden. Die Klosterkirche ist zugleich Pfarrkirche für die aus ehemaligen Klosterdörfern gebildete Gemeinde. In nicht von der klösterlichen Gemeinschaft belegten Zeiten dient Amelungsborn als Tagungsstätte. Konvent und Familiaritas pflegen enge Kontakte zu Gemeinschaften und Kommunitäten der evangelischen und römisch-katholischen Kirche, insbesondere zu dem weltweiten Zisterzienserorden. Amelungsborn weiß sich der Aufgabe verpflichtet, seinen Dienst an Kirche und Welt im Sinne des ökumenischen Verständnisses einer versöhnten Verschiedenheit auszuüben.

Abt und Konvent heißen Sie in Amelungsborn herzlich willkommen! Erleben Sie das Kloster mit seiner Kirche als eine Stätte der Gegenwart Gottes:

»Hier ist Gottes Angesicht,
hier ist lauter Trost und Licht«

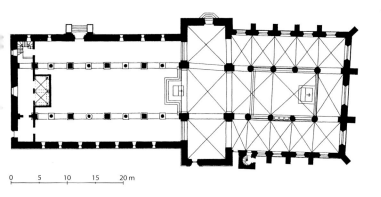

▲ *Grundriss*

Literaturauswahl

Göhmann, H. W.: Amelungsborner Miniaturen 1–40, 2000–2007, unter: www.Kloster-Amelungsborn.de

dto.: Kloster Amelungsborn – Spurensuche in Texten und Abbildungen des 17.–19. Jahrhunderts, Holzminden 1991

Heutger, N.C.: Das Kloster Amelungsborn im Spiegel der zisterziensischen Ordensgeschichte, Hildesheim 1968

Mahrenholz, C.: Das Kloster Amelungsborn im Spiegel der niedersächsischen Kirchengeschichte, in: Jahrbuch der Gesellschaft für nieders. Kirchengeschichte 62, 1964

dto.: Studien zur Amelungsborner Abtsliste I–IV, in: Jahrbuch der Gesellschaft für niedersächsische Kirchengeschichte 1963, 1965, 1967, 1968

Kloster Amelungsborn
Bundesland Niedersachsen
D-37643 Negenborn

www.kloster-amelungsborn.de

Aufnahmen: Jutta Brüdern, Braunschweig. – Seite 4: Kloster Amelungsborn. – Seite 13: Helmuth Trost, Seevetal.
Druck: F&W Mediencenter, Kienberg

Titelbild: *Ansicht der Klosterkirche von Südwesten*
Rückseite: *Darstellung des Sündenfalls an einem Chorpfeiler*

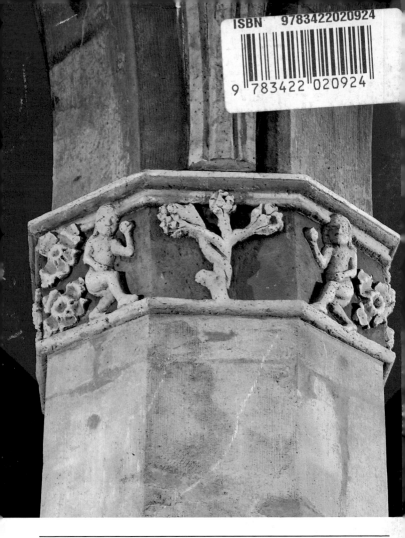

ISBN 9783422020924

9 783422 020924

DKV-KUNSTFÜHRER NR. 338
6., neu bearb. Auflage 2008 · ISBN 978-3-422-02092-4
© Deutscher Kunstverlag GmbH München Berlin
Nymphenburger Straße 84 · 80636 München
www.dkv-kunstfuehrer.de